想畫就畫 —— 創新壓克力畫
Creative Acrylic Techniques

溫蒂·吉爾博特（Wendy Jelbert）著

呂孟娟　譯

我要將這本書獻給奧莉佛·海威森·布朗，以及四個親愛的孫子——喬治·卡爾，艾拉·沃爾克，威廉·海威森·布朗，雨果·沃爾克。

唐莊文化

作者簡介

溫蒂‧吉爾博特在英國南安普敦美術學院學習雕塑、抽象美術、製陶和版畫複製。她是一位老師，也是一名職業畫家，從事粉彩畫、油畫、壓克力畫、墨水畫和水墨畫的創作。溫蒂喜歡嘗試用不同的方法來混合媒材和結構，有時她使用非傳統的方法，反而創造出令人驚訝的獨特效果。

她的畫經常在南安普敦（Southampton）、倫敦、布賴頓（Brighton）、康沃爾（Cornwall）、劍橋等地的畫廊中展出，她也在《休閒畫家雜誌》（The Leisure Painter magazine）上發表不少文章。

溫蒂撰寫過很多美術書籍，而且還製作了三部電視節目，探討技法混用、花園的畫法、線條和水彩。

溫蒂居住於漢普郡（Hampshire），臨近安多佛（Andover）。她的三個孩子已經長大成人，其中兩個也是職業畫家。

總審訂簡介

陳景容，一九三四年出生於彰化，師大美術系畢業，東京藝大研究所壁畫碩士，現任國立台灣師範大學美術系研究所兼任教授，從事繪畫創作近五十年，是台灣代表性的畫家之一。擅長素描、水彩、油畫、嵌畫、壁畫、粉彩、版畫和彩瓷，作品以超現實表現手法居多，而寧靜、孤寂與哀愁的一貫氣氛，也讓人不自覺遊走在現實與虛幻的氛圍中。

推薦者簡介

陳甲上，一九三三年生於台灣台南縣。現任亞細亞水彩畫聯盟主席、日本現代美術協會理事、高雄水彩畫創會會長，以及台南美術研究會會員。一九八八年至二○○一年獲得的獎項包括：漢城奧運美展特賞，日本現代美協展外務大臣賞、大阪市長賞、參議院議長賞。畫作曾經在台灣省立博物館、台灣省立美術館、高雄市立美術館、台北國父紀念館等地展出。個人著作包括：《陳甲上壓克力彩畫集》、《陳甲上水彩畫集》、《陳甲上七十回顧選輯》、《陳甲上畫與詩》……等。

總審訂序
優秀的創作，從基礎開始

⊙陳景容

　　在人類歷史的精神生活中，藝術，一直是傳達感情，表現心象的主要媒介，而在人不會讀寫和算術之前，繪畫早就是一項表達內心感受的方式。

　　在創作時，我非常強調繪畫並不只是客觀的視覺再現，它應該能呈現內心的感受、幻想、詩趣和崇高的思想，這樣作品才有內涵。也因此我開始著手畫一幅畫時，往往都要花很多時間構想，每一個構圖總是得經過審慎的思考、反覆推敲、速寫、局部素描等等步驟之後才開始創作。

　　很多初學者常對著白畫布或畫紙束手無策，補救的辦法很多，其中之一便是藉由書本的解說，這是跨入繪畫的一種方式。可是技法的微妙之處，在於從很多失敗的經驗與摸索中，心領神會找到答案。從基礎開始，只要下筆，加上一顆善感的心，優秀的創作都有可能應運而生。

　　事實上，了解繪畫技法不僅對創作很重要，甚至對欣賞繪畫也是重要關鍵。我覺得欣賞繪畫本身也是需要具備各種繪畫技法的知識和智慧，這樣才能探討出每一幅畫的奧祕。例如：傳統的英國水彩畫，色彩層次分明，用的水分不多，色彩是一層層加上去的。像這樣，要能夠體會這當中的微妙之處，一定要對繪畫材料與技法有相當的了解與體驗，才有助益。

　　隨著台灣生活水準的提升，有愈來愈多的人在事業追求之餘，開始注重生活的品質，繪畫也成為人人可從事的休閒活動。在這個學習的過程中，提供正確學習方式是最重要的關鍵。現在由日月文化集團旗下的唐莊文化，從英國擁有三十年藝術出版經驗的 Search Press 出版社，取得這一套【想畫就畫】繪畫技法系列十本書的版權，介紹不同的繪畫技法，包括：水彩畫、油畫、壓克力畫、粉彩筆畫、鋼筆淡彩畫、水彩薄塗技法、創新水彩畫技法、水彩風景畫、創新壓克力畫技法、基礎繪畫技法……等，每一本書分別由各領域的畫家引導，從材料準備、調色、構圖、技法應用，到繪圖的逐步示範。內容簡單容易了解，是一套有心想學習繪畫的人的敲門磚。我很高興能協助審訂這套書，並將這套書推薦給所有需要的人。

（本文作者為國立台灣師範大學美術系研究所兼任教授）

推薦序
工欲善其事，必先利其器

⊙陳甲上

　　一九八八年應邀訪問日本大阪畫壇，回程時日本友人送我一盒壓克力水彩，這是我第一次看到壓克力顏料（acrylic color），也是我拿來繪畫的第一盒壓克力水彩；或許由於我有長年的水彩畫基礎，經過數年的鑽研和創繪經驗，壓克力水彩讓我經由生疏而習慣，習慣而熟練，而且愛上它，甚至迷上它，一、二十年從不間斷，所以近幾年來已是得心應手，可以說幾近隨心所欲。

　　不過回首來時路，研繪的過程是坎坷多於平坦，挫折多於順心，但是我堅持走過來了。我在想，如果當年有日月文化集團這套《想畫就畫 —— 壓克力畫》和《想畫就畫 —— 創新壓克力畫》的引導或參考書，深信我在研繪的路上會走得輕鬆如意，提早掌握壓克力彩的特性，因為在美術的領域，任何顏料媒材，必先掌握其特性，才能充分發揮在創作品上。現在日月文化集團旗下的唐莊文化，從英國擁有三十年藝術出版經驗的 Search Press 出版社，取得這一套「想畫就畫」繪畫技法系列的版權，在國內發行中文版，實在為美術界帶來莫大的福音。兩本我都瀏覽過後，發覺作者溫蒂・吉爾博特（Wendy Jelbert）很細心，也很用心，她列舉材料、調色、技法、甚至繪畫作品的過程，逐步示範，明細而具體，十分可貴。《想畫就畫 —— 創新壓克力畫》書上，更提供不少作者個人研發的特殊技法（如創造紋理）和輔助工具或媒材等，所以個人認為這兩本書不僅給有興趣，不分年齡性別的初學者一把入門的鑰匙，讓你很快進入狀況，掌握壓克力水彩特性，而對已有創作經驗的畫界朋友來說，也值得參考作者私有的特殊技法，或許你會有新的體悟，創繪出新的風格。

　　你聽過「工欲善其事，必先利其器」這句話吧，任何領域行業，除了個人的基本條件外，必須得先備妥該有的器材和工具。唐莊文化這套「想畫就畫」繪畫技法系列書，正是我們在美術領域，開拓彩繪不可或缺的工具書，因為在學習研究的歷程上，有專家前輩的經驗做為我們的引導或參考，對任何學習者都是有助益的，如此就不用浪費太多在自我摸索、嘗試錯誤的時間上。

　　當年（一九八八年）我如果有這套「想畫就畫」工具書可以取經參考，相信不至花那麼多年就可以隨心所欲，彩繪於掌股之間；所以我長年以來研繪壓克力彩是「事倍功半」的，藉由「想畫就畫」這一套書，現在大家動筆彩繪起來肯定會「事半功倍」，因為唐莊文化這套「想畫就畫」繪畫技法系列書很值得我們研究參閱。特為之薦序。

（本文作者為亞細亞水彩畫聯盟主席）

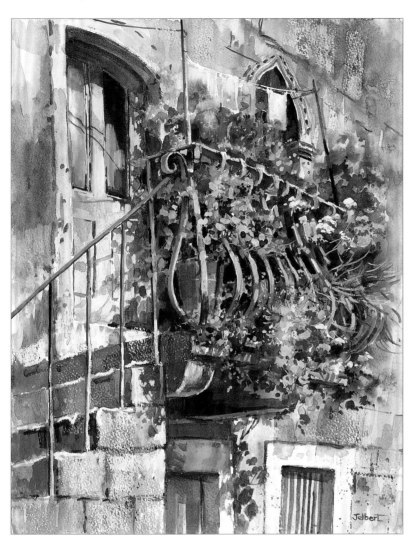

陽台（**The Balcony**）
40.5×30.5 公分（16×12 英寸）

這座裝飾華麗的義大利式陽台瞬間吸引住我！我合併油畫和水彩畫的技法來完成。一開始，我先用土黃色（yellow ochre）上層底色，製造出磚造建築的暖色系，接著塗上一層厚厚的顏料，表現出建材紋理，再用奶油色的油性蠟筆進一步修飾表面，表現飽經風霜的外觀。最後用濕中濕技法將花叢塗上一開始上留白膠的部分，再用淺綠色粉彩筆對細節稍作加強與修飾。

目錄

前言

壓克力顏料可以算是眾多繪畫素材中，最多變和靈活的一種，不管對初學者、進階者或者資深畫家而言，都是最棒的選擇。它們幾乎可以用來畫任何的東西，這也是它們能夠特別受到專業畫家青睞的原因。壓克力顏料有許多特質，唯有你深入了解並自創風格後，才能享受到其中的樂趣。

壓克力顏料本身屬水溶性無味媒材，室內室外使用皆宜。不易龜裂或褪色，而且可在上色後的同一天內上亮光劑（如果必要的話）。

一般而言，顏料和添加物只容許同品牌間作混合，但我和我的學生都發現將不同品牌顏料混合也沒問題。

目前有種類繁多的添加劑可以使顏料更加豐富，如增厚劑和凝膠（texture pastes and gels）、消光劑和增光劑（matt and gloss mediums）、溶劑等等。大小不同管裝和罐裝的顏料可深可淺、可濃可稀。除了標準色之外，還有許多螢光、金屬、珍珠光澤的選擇，皆可拿來嘗試創造出進階的作品。其實它們真是一大寶庫等你尋寶呢！

該從哪兒開始呢？我在本書中介紹許多創新技法，用逐步示範方式引導讀者。而且我已經簡化許多過程，希望你們能自己去嘗試，運用想像力而非制式的教材。學習新的技法，無非就是依靠大量練習，嘗試錯誤，大膽選用顏料和素材，以及人人期待的奇妙機運。

圍牆內的花園（Walled Garden）
51 ×42 公分（20×16½ 英寸）

在此圖中，我使用到增厚劑和凝膠，強調年代已久且飽經風霜的圍牆，並勾勒出磚造和石造建築的紋理。
明亮的前景和陽光灑落的花叢與灰暗的石牆形成對比，引領視線穿過大門到後方的花園。

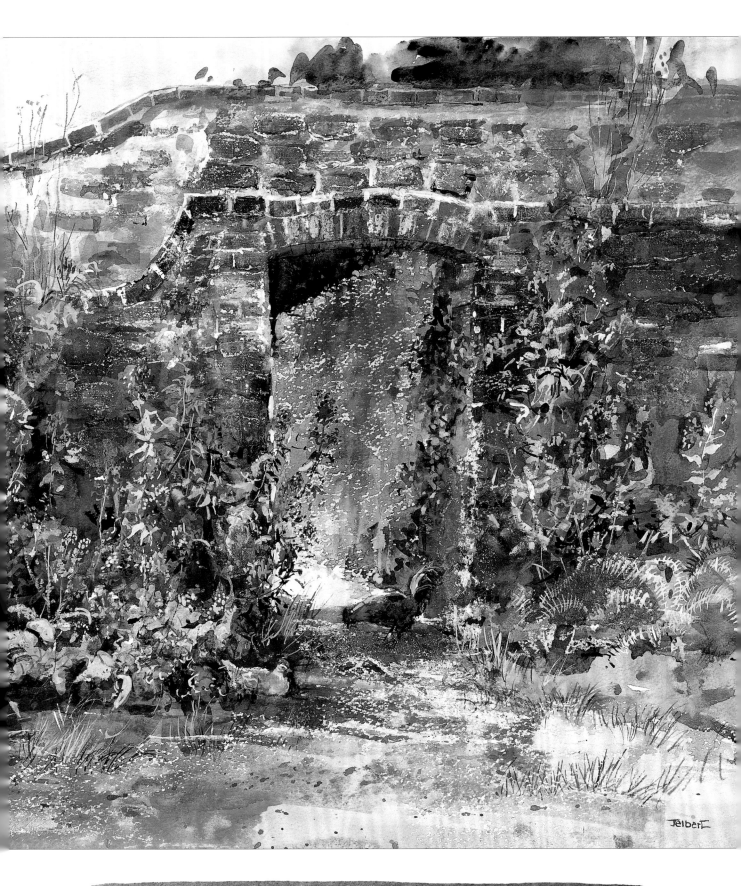

材料

　　盡可能買品質最好的顏料、畫筆和其他工具，也許價格較高，但時間一久，你會發現它們比廉價的還要經濟實惠。接下來我會介紹我用的壓克力畫材料。

我的調色盤

　　壓克力顏料只要乾掉便沒用了，因此，一個保濕的調色盤能夠讓顏料保持在隨時能使用的濕潤狀態。調色盤有許多形狀和尺寸，大部分都適合室內或戶外使用。

　　你也可以用個碟子自製保濕調色盤。先在碟子裡舖一張濕潤的紙巾，再舖上一層防油紙，將顏料擠在防油紙上，當你使用完畢，蓋上一層塑膠保鮮膜阻隔空氣。

顏料

專家級的顏料通常比學生級的純度較高、濃度較濃，顏色也較真實，雖然我使用的大多都是專家級的顏料，但有些學生級的顏料也不錯，通常我也只會挑其中幾個需要的顏色，因此並不會有什麼問題產生。壓克力顏料分成管裝和罐裝，有些較稀且流動性高，有些濃稠性較高，這兩種我都會使用。

假如你對壓克力畫不熟，建議你可以先從少數小型管裝顏料開始，這能讓你熟悉顏料，等到純熟一點，再開始添加其他顏料。目前壓克力顏料的種類不停在增加，漸漸要追上油畫和水彩畫顏料的規模了。

畫筆

畫筆種類多到煩人，有些專門為壓克力畫而設計，其中又分為軟毛尼龍畫筆或豬鬃刷毛。我偏好用水彩畫筆和油畫筆來畫，但是要注意一點，如果顏料在畫筆上乾掉，畫筆就毀了！我在作畫期間，都會定時用洗滌劑（washing-up liquid）洗掉顏料。

我只使用8號平頭畫筆和線筆畫出書中這幾幅畫作，但建議你們買枝12號平頭畫筆和幾枝圓頭畫筆，像3號或6號都行（編注：本書使用的畫筆尺寸和編號為英國當地的標準）。

畫紙

壓克力顏料幾乎可以用在任何材質的表面，但千萬不要將壓克力顏料上在油性表面，因為會引起不好的反應。目前有許多質地優良、單張或成冊的紙可以畫壓克力畫，表面也分為熱壓、冷壓和粗糙，有些甚至像畫布表面的材質。

將紙張用大頭針或牛皮紙膠帶固定在畫板上，畫板也分為膠合板硬紙板或中密度纖維板（MDF），你可以自己到附近的美術店去裁自己要的尺寸。

腳架

　　腳架也有許多選擇，從金屬、塑膠到木頭都有，除了一組堅固的畫室腳架，你可以買個桌上型腳架，或者重量輕且可以摺疊的腳架來用。我在工作室用一組重量適中且可摺疊的金屬腳架，攜帶方便而且可自由調整到站著或坐著的高度。另外，我還有一組非常輕的伸縮腳架，塑膠和金屬合成的，剛好在國內外旅遊時可以用。使用重量輕的桌上型腳架很適合在家作畫，同時也方便摺疊攜帶。

其他工具

　　像**增厚劑和凝劑**這類的添加劑能夠製造出許多出人意料的效果，成分包括玻璃珠子、纖維、粗沙等等。由於種類很多，你不妨向美術社詢問它們的特性後再決定是否購買。

　　不過你也可以選擇一些不太昂貴的材料，如 PVA 膠可製造出像水的效果，以及**碎蛋殼**可作出逼真的岩石。

　　同時我也會用**保鮮膜**塑造背景、前景、海景、花叢、樹叢等景色。雖然這些技巧需要時間練習，但效果十分驚人，也能解決紋理、材質問題。

　　不同種類的**鹽**也能加入壓克力顏料，創造出有趣的紋理。加入鹽後，會有一系列星星般的紋理和斑駁效果產生。你也可以用鹽創作雲朵、岩石上的浪花泡沫、飄雪或雜亂的葉叢。我相信經過練習後，你也會有更多創意。

　　塑膠或金屬的**調色刀**可用來上增厚劑、凝膠或厚塗顏料。**海綿**也是上色或擦掉顏色的好工具。

　　我用**留白膠**強調重點，而且我發現加上 15% 的水稀釋過後，效果會更好，有時我也會加點顏色，在紙上看得比較清楚。我習慣用鴨嘴筆來沾留白膠，雖然舊畫筆也行，但它有時不夠靈活，無法吸取足夠的留白膠，做較細緻的修飾。

　　我偏好用**水彩專用鉛筆**來畫初稿，或是當我要修飾較細緻的部分時，也可以用來製造不同的色調。我會選和完成圖相似的顏色。我也會用 3B、4B、6B 鉛筆來勾勒輪廓。

　　一捲紙巾可以用來吸取顏色和擦拭。

　　我用**軟橡皮擦**修正鉛筆畫的輪廓。

　　用一捲**牛皮紙膠帶**將畫紙固定在畫板上。

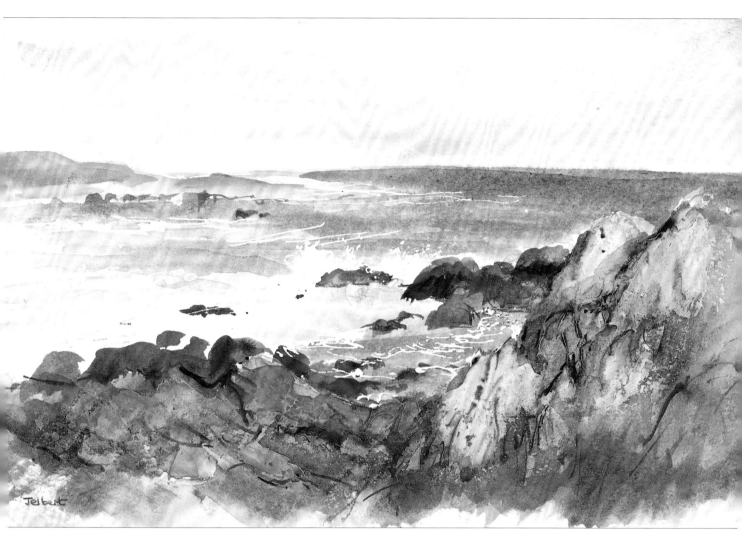

岩石海岸線（**Rocky Coastline**）

33 × 21.5 公分（13 × 8½ 英寸）

在這幅海景圖，我用留白膠先上海洋的部分，製造出海面和中距離海浪打在岩石的效果。接著用沙質增厚劑（sandy texture paste）上岩石前景，再上稀釋的壓克力顏料。

簡易調色

調色是基礎繪畫技巧之一，但是需要持續的練習才能調出準確且期望的顏色，若沒有具備調色的知識，你只會不斷摸索那些難以捉摸的顏色，而這些顏色無法在現成的顏料管找到。

原色和間色（**Primary and secondary colors**）

我們都很清楚調色的三原色（紅色、藍色、黃色）彼此混合後，會製造出第二層顏色（紫色、綠色、橙色），再用三原色和第二層顏色混合後，產生六種第三層顏色。然而，這只是簡化了複雜的調色過程。三原色的色調會影響第二層和第三層的顏色。我們看顏色的角度都不同，所以你要用自己的色系增長調色知識。調色最重要的是，一開始就先把主要的顏色放入調色盤，再慢慢加入少許其他的顏色，直到達到所需的顏色。

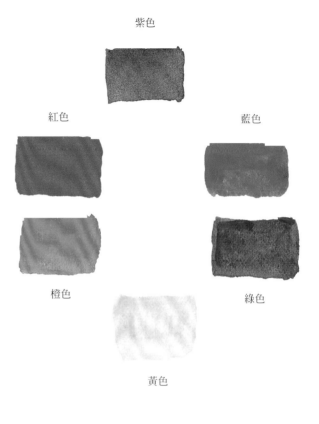

紫色

紅色　　　　　藍色

橙色　　　　　綠色

黃色

互補色

在色環上處於相對位置的兩種顏色稱為互補色，如紅色和綠色、藍色和橘色、黃色和紫色。這些色彩非常重要，因為它們能讓畫作變得活潑生動。將互補色放一起能創造出獨特的視覺效果，使整個畫面更加出色。從一些成功畫家的畫作中，不難發現互補色竟能被運用得如此巧妙。舉個簡單的例子，就是一盤綠色的蘋果。一堆綠色蘋果看起來可能不太起眼，但是如果你把綠色的蘋果放在紅色的蘋果旁，或把所有的綠色蘋果都放到一個紅色的盤子裡，構圖就會生動許多。

當你將互補色混合，會互相中和，造成顏色灰暗，創造出一系列非常有用的中間色調。

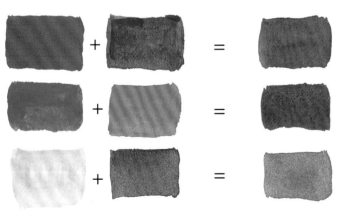

互補色混合能製造出一系列中間色調。

12

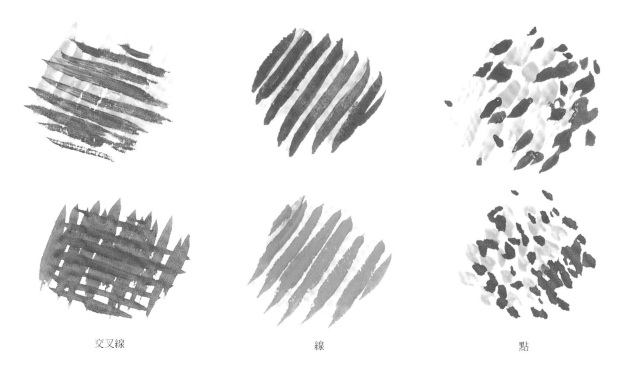

交叉線 線 點

調色

　　顏色混合有許多方法，例如第12頁色環中的橘色是由紅色和黃色在調色盤中和而成的。另外一種「混合」技巧是將原色在畫紙上用點、線或斜線交叉表現。從適當距離看畫時，個別顏色就會混合在一起，偉大的印象派畫家用此製造出令人滿意的效果。

灰色群

　　另一系列有用的顏色便是灰色群。每個人經常會用到這些顏色，例如用來與明亮的區塊作對比，或者創造出一種氛圍。

　　這裡作出三種我最喜愛的灰色調色，每兩種顏色調色後都會形成其中一種灰色色調，多加或少加其中一種顏色就會造成灰色的明暗及冷暖差異。在第一條混色中，我用到天藍色，但也可用群青色和鈷藍色。

天藍色（Cerulean blue）& 岱赭色（Burnt sienna）

土黃色（yellow ochre）& 深紫色（dark purple）

佩恩灰色（Payne's gray）& 白色（white）

享受綠色群

　　當我看到大自然，總為它們複雜多變的綠色所震懾，而且它們是那麼協調、不衝突。但當我們自己想調出這些綠色時，總會調出徹底破壞畫面的顏色。依我所見，訣竅在於調色過程愈簡單愈好，並只用一種顏色的深淺色調，可以是現成的綠色，也可以用黃色加藍色調出的綠色。單一基色才能統一整幅畫作。

　　右邊列出的是我個人偏好的綠色，它們能夠畫出美麗又真實的綠色，且光靠加水就能製造出深淺不同的色調。

　　在第15頁的畫作，我用現成的淺橄欖綠色作為所有綠色的開始，再加入其他顏色製造出明暗或冷暖效果。

　　我知道我已說過，但你一定要親自動手，這很重要，唯有如此你才能重現大自然的美麗色彩。

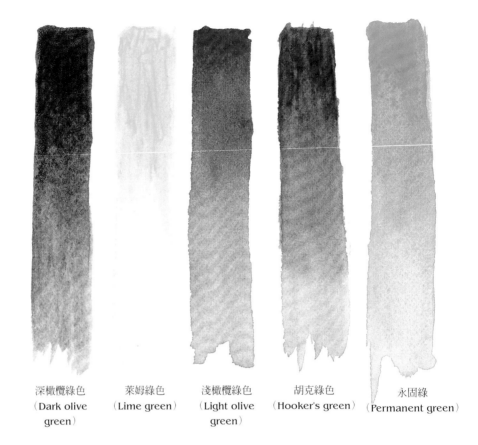

| 深橄欖綠色
（Dark olive
green） | 萊姆綠色
（Lime green） | 淺橄欖綠色
（Light olive
green） | 胡克綠色
（Hooker's green） | 永固綠
（Permanent green） |

第15頁畫作的顏色，大部分都在這裡，基色是淺橄欖綠色，依序加上了：深紫色，讓顏色暗沉；淺鎘黃色，明亮色塊；天藍色，樹蔭下的葉叢；岱赭色，花園草木複雜的溫暖色調。

寧靜的休憩地（The Quiet Retreat）
30.5×38.5 公分（12×15 英寸）

這是為我的學生所畫的範例，教導他們豐富多變的紋理和形狀，以及一個花園內多樣的綠色。

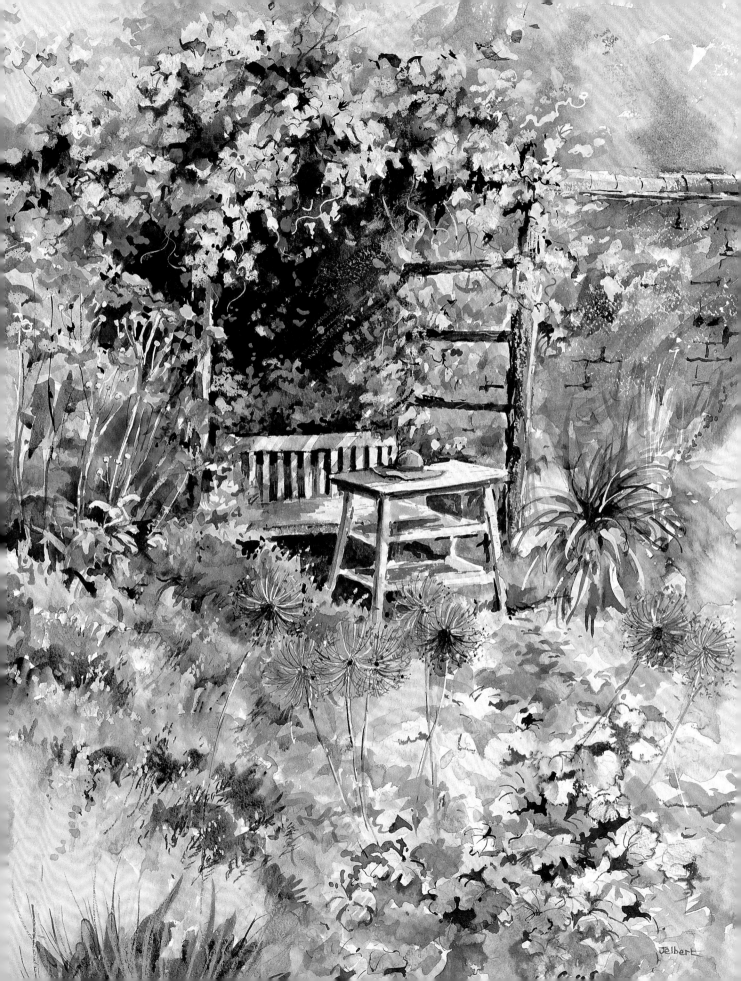

繪畫技法

壓克力顏料十分多變，稀釋之後，外觀類似水彩顏料，或濃稠到像油畫顏料一樣。接下來幾頁，我將介紹許多應用在壓克力畫上的技法，但各種技法要注意是否與主題相符。

漸層法、濕中乾法（左）和濕中濕法能簡單運用在壓克力畫當中，一開始我用一種顏色，再漸漸加水畫下去。

像這種的融合法很適合畫天空，但需要時間練習。濕中乾法和濕中濕法皆可。

壓克力顏料的透明度能穿透上層顏色，因此我先用藍、紅、黃色畫上三條垂直線，乾了之後，再用同樣的顏色畫上三條平行線在上面。

壓克力顏料也能像水彩顏料用濕中濕法，我先沾濕紙張，用紅色顏料畫一點，任其在紙張上擴散混合。

濕中濕法也能用多種顏色製造出效果，我滴上紅、藍、黃色在已濕的紙張，接著將畫紙前後左右傾斜，任其自由混合，形成十分抽象的畫作。

水彩畫中的吸色法（Lifting out）也能運用在壓克力畫，先在紙張上塗上顏色，再用濕潤的紙巾吸取部分的區塊顏色。

我用畫筆將留白膠塗上重點和複雜部分，等其風乾，再將顏色塗上，再次風乾後，去除留白膠。

這種技法是壓克力顏料才能夠創造出的效果，我首先將許多顏色塗上畫紙，部分加厚，其餘則像水彩似的薄薄一層，稍微風乾後放入水中，用手指輕輕的摩擦表面，當某些顏料脫落，會形成一幅部分完成的抽象底稿，之後再經過處理。

壓克力顏料也能像油畫一樣用調色刀作畫，我直接將顏料擠到調色刀上，將其厚厚塗在紙張上，並在乾燥狀態下拖過畫紙表面。

我先用純的藍色在畫紙上塗上一層，等其風乾後，直接用調色刀塗上一層黃色，有些部分刻意加厚，有些部分則薄薄畫上一層，讓底下的藍色能透出。

鹽與壓克力顏料作用也能有令人滿意的效果，就像用水彩顏料一樣。先上完一層壓克力顏料後，我立刻灑鹽在上面，讓它們產生化學反應。

用海綿也能創造出美麗的效果，試試用不同類型的海綿沾不同厚度的顏料，層疊的顏色能夠造成若隱若現不同的深度，適合樹群或灌木叢。

噴灑技法（Spattering）是我用來製造隨意斑點的方法，我先將畫紙沾濕後，再將顏色噴灑在上面，用手指撥過畫筆前端就能噴灑出顏色（見第 37 頁）。

創造紋理

壓克力可塑性很高，不受限的特質潛力也使它能創造出充滿樂趣且極富挑戰性的紋理。雖然現在有許多現成的增厚劑和凝膠可選擇，但用一些塑膠保鮮膜、PVA膠、粗沙、蛋殼等的材料，也能創造出生動的效果。

接下來我會用這些材料示範創意表面紋理，練習之後，克服特殊紋路的問題，未來你也能創造出自己的風格。

有時候，當你創造出某種特殊紋理，也會因此順著它構出一幅畫作。或者，題材本身就有它想傳達的特殊主題。但要一直保持創新，否則你的作品會愈顯單調乏味。不要因為某一種方法有很好的效果，就重複同樣的紋理作法。不斷嘗試噴灑、輕塗或厚塗等方法，會有意想不到的結果喔！

食物保鮮膜

先上一層稀釋、顏色明亮的顏料在畫紙上，然後撕下一片保鮮膜，固定一角後，將保鮮膜拖過顏色表面，由產生的空氣來製造紋路，拿開保鮮膜，等顏料自然風乾後，便是一幅美麗的背景與前景或獨立花叢、葉叢，或其他紋路的表面。

白色壓克力厚塗技法

這是我最喜愛的技法之一。先用舊畫筆或調色刀將白色壓克力顏料用厚塗技法上到畫紙，等其風乾，將濕潤的顏料塗上表面，讓顏料自然流到厚塗顏料間的凹處，形成抽象紋路，表現歷經風霜的木質表面。

油性蠟筆

將淺色的油性蠟筆畫在壓克力顏料上層或下層，這種方式可以製造出主題歷盡滄桑的效果，你也可以試試將它們畫在已乾的壓克力顏料表面。

增厚劑

目前有許多現成的增厚劑和凝膠可以和壓克力顏料搭配使用，這些材質包括玻璃珠子、纖維和粗細不等的沙子，有空不妨多嘗試。將膠劑先塗上表面，等其風乾後，再將顏色塗上表面。這是個粗沙表面，突顯岩石粗糙的表面質地。

增厚劑上的細沙或砂礫

先上一層增厚劑或凝膠或壓克力顏料在畫紙，然後將細沙或砂礫灑在上面，等其風乾後，用舊畫筆將顏色塗上沒有覆蓋砂礫的表面，讓些許沙粒的顏色自然呈現。這種表面適合表現海邊、古牆或砂礫小路，甚至是某些種類的樹葉。在這兩幅示範圖中，我用的是細沙（上方）和不摻雜質的鸚鵡沙。

拼貼畫的紋理

PVA膠可以將現成的材料，如小寶石、色紙、鉛筆屑、蛋殼固定在乾淨的紙面上，創造出拼貼及其他奇妙的效果。壓克力顏料和增厚劑的黏性十足，許多材料都能被壓進它們之中。舉此例來說，我用破碎的蛋殼來製造老舊牆壁的石塊，然後在蛋殼表面塗上顏料。你可能需要放些重物（如一個裝滿水的果醬瓶）在這些材料上，這樣可以防止它們移動，直到膠水完全風乾。

PVA膠

邊將PVA膠滴上畫紙邊攪動後，讓它自然風乾，然後在突起的表面上顏色。這種技巧適合用於製造漩渦水流的效果。

應用技法

經過之前的練習，可以開始進行這邊的幾個小練習，運用紋理技法時，除了小心選擇材料之外，也要加一點想像力。抱著冒險的心態，也許結果會讓你意想不到。

能將材料充分融合非常重要，這也是一幅成功畫作的訣竅之一。選擇添加的材料其實就像烹飪時選擇配料的道理一樣。

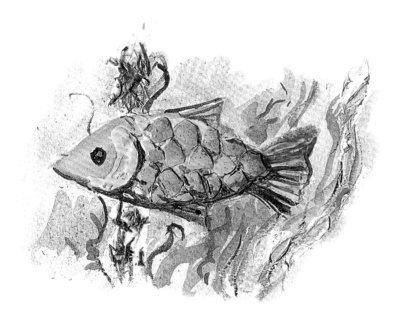

製作這條魚的材料是蛋殼、面紙、平滑膠（smooth gel，作為黏合劑）及濃稠的白色壓克力顏料。首先，我先把魚的輪廓和簡單背景勾勒出來，再將蛋殼打碎，用平滑膠貼在畫紙上，製造魚鱗效果。再將白色壓克力顏料直接從管中擠在調色刀上，畫出尾鰭的部分。接著我將面紙折好，用黏膠將它貼到魚頭的部分。全部風乾後，再用土黃色、天藍色和岱赭色調色，完成其他部分。

在這幅簡單的海景畫，出現波濤洶湧的海浪和遠方的燈塔，若將鹽加以利用，會有十分美麗的效果。先將鹽的顆粒灑到未乾的顏料上，注意觀察它們之間產生的化學變化。你無法預料這些反應會持續多久，因此當你隨時想停止化學變化，可用吹風機將顏料吹乾，但小心不要太靠近畫紙，否則會把鹽的顆粒吹走。

這是一幅小孩子在浪潮邊捉蟹的畫面，PVA膠能製造出海水流動的感覺。將膠水以螺旋方式滴上畫紙，等其風乾後，再將不同顏色畫上表面，像厚塗方式一樣，任由顏料自由聚集。

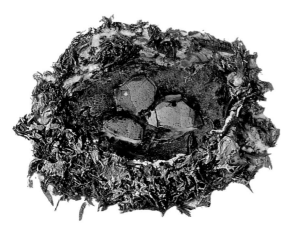

這幅畫集合了碎塊和碎片，我先上一層PVA膠當底，再舖上鉛筆屑，製造出鳥巢的效果，接著將蛋殼碎片舖在中間，當成鳥蛋。

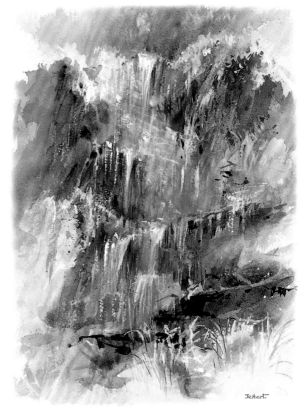

我用鴨嘴筆（ruling pen）和舊畫筆將留白膠塗上瀑布水流的部分，再用類似水彩薄塗的方式，薄薄畫出背景，再用畫筆和調色刀蘸濃稠的顏料畫出尖石。這幅畫混合了不同的綠色，綠色永遠都是很好的調色挑戰。

顏色

深橄欖綠色（Dark olive green）、淺橄欖綠色（light olive green）、鎘黃色（cadmium yellow）、酞青色（phthalo blue）、天藍色（cerulean blue）、淺紫青色（light blue violet）、螢光粉紅色（fluorescent pink）、岱赭色（burnt sienna）、鈦白色（titanium white）

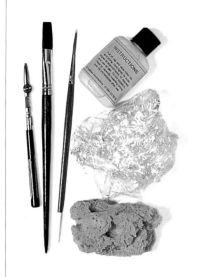

工具

鴨嘴筆（ruling pen）、8號平頭畫筆、線筆、留白膠、保鮮膜、海綿

紫丁香盛開

　　我喜歡畫花，紫丁香便是我喜愛的主題之一，大量星星般的藍紫色花朵創造出奇妙的質感，盛開時沉甸甸的花朵形成有趣的形狀，因此我選擇紫丁香作為首幅畫的主題。這幅示範畫作用的是26.5×37公分（10½×14½英寸），300克（140磅）的冷壓紙運用幾種技巧，包括：以保鮮膜摩擦未乾的顏料，製造出有趣的背景；使用留白膠；濕中濕法讓顏色自然融合；海綿沾上濃稠顏料製造出隨意的厚塗紋理。

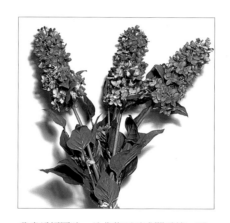

我畫這幅圖時，並非紫丁香盛開季節，因此我拿人造花來參考。

在選定最後完成的色調草圖前，多畫幾幅細部草圖非常有用。

決定構圖後,我選這幅色調草圖作爲最終參考。我喜歡用水彩用鉛筆,這次我挑了一枝藍色的鉛筆。首先,輕輕勾勒出背景,再用深色畫出花朵盛開的樣子,接著描繪葉子和星星般的小花。

❶將構圖的輪廓畫在水彩畫紙上。我通常會用水彩鉛筆先定出畫作的色調,不過爲了講求精確,我還會再用B鉛筆強調。

❷用鴨嘴筆和留白膠將花株上方
的小花、葉子明亮部分及紋路留
白。讓它風乾。

放大圖，步驟❷花冠塗上留白膠的部分。

❸將畫紙背景部分沾濕，再將深
橄欖綠色加上少許酞青色的調色
畫上。先畫左半部。

❹將一片保鮮膜鋪在未乾的顏料上，摩擦後形成隨機圖案。

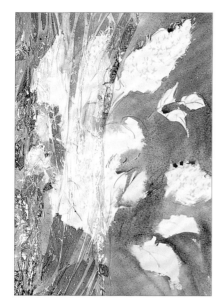

❺用之前的綠色調色來上其餘背景的部分，接著用淺橄欖綠色、鎘黃色及少許岱赭色調色後，滴上畫紙，用濕中濕法混合。

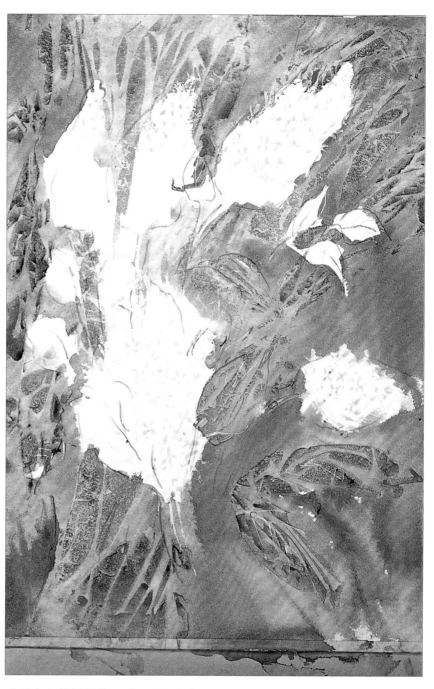

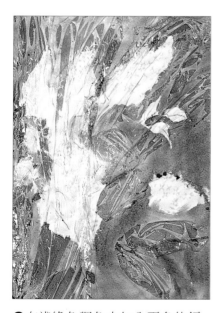

❻在淺綠色調色中加入更多的鎘黃色，畫上葉子部分。將一片保鮮膜鋪在右上角，在未乾的葉子部分也鋪上一小片保鮮膜。

❼讓畫自然風乾後，小心去除保鮮膜。你也能用吹風機加快風乾的速度，但別影響到保鮮膜，記得使用低速且和畫保持一定的距離。

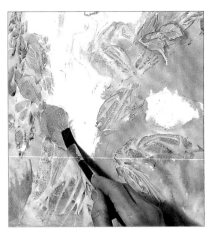

❽將鎘黃色、少許岱赭色和淺橄欖綠色混合，塗上構圖的其他葉子部分，綠色加多一些，製造暗沉區塊。

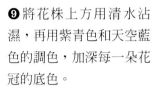

❾將花株上方用清水沾濕，再用紫青色和天空藍色的調色，加深每一朵花冠的底色。

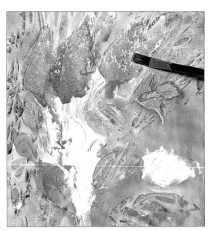

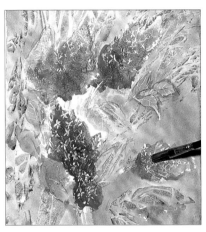

❿用濕中濕法，將淺紫青色和螢光粉紅色互相融合，加上些許天藍色加強花冠的上半部，再加入酞青色使粉紅色變暗，塗在花冠下半部。

⓫持續用所有藍色調色畫出花株形狀。

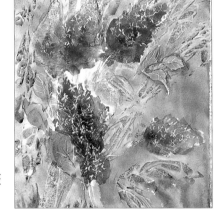

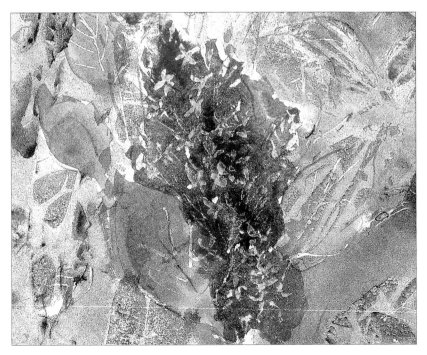

放大圖，步驟 ❿ 和 ⓫ 當中，花冠下方藍色和粉紅色巧妙融合在一起。

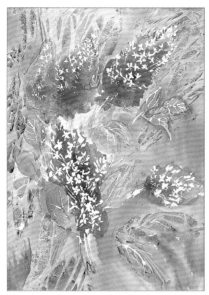

⓬小心清除所有留白膠。

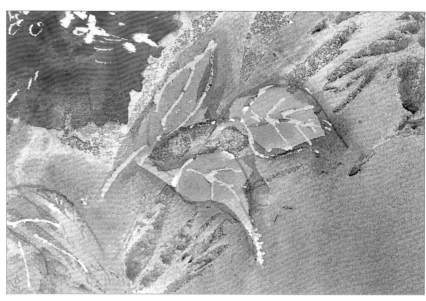

⓭將薄稀的淺綠色調色（鎘黃色和淺橄欖綠色）畫出葉片的紋路、花冠上方和下方的葉片。

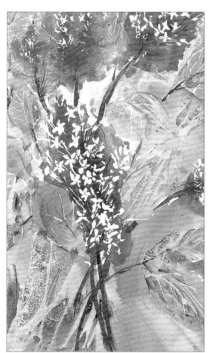

⓮將岱赭色和淺綠色混合，塗出花莖部分，再將同樣顏色畫在花冠上，表現小花的細枝結構。

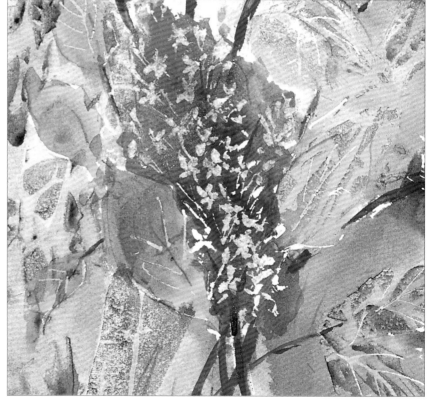

⓯將藍色和粉紅色的調色畫在留白膠預留的空白處，柔化整個色調。

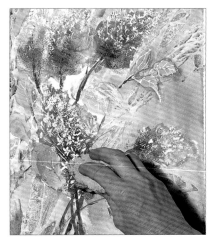

⓰將純淨濃稠的鈦白色和淺紫青色混合，用海綿輕輕拍打花冠，再將酞青色和螢光粉紅色調色後稍作稀釋，接著用海綿拍打花冠的底部。

放大圖，用海綿在花冠上拍打的痕跡。

⓱用線筆沾上深藍色調色畫小花花蕾的中心和花瓣部分，製造花莖陰影和「相對的」暗沉，製造花冠上的色調濃淡和輪廓。

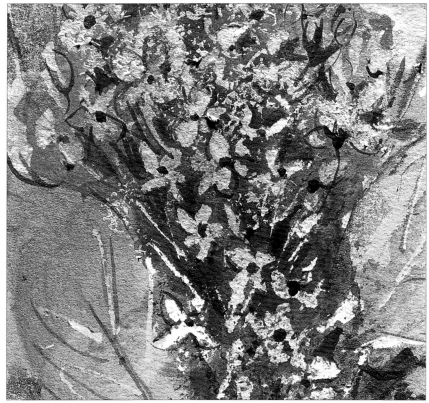

放大圖，步驟⓱中，花冠下方的細節。

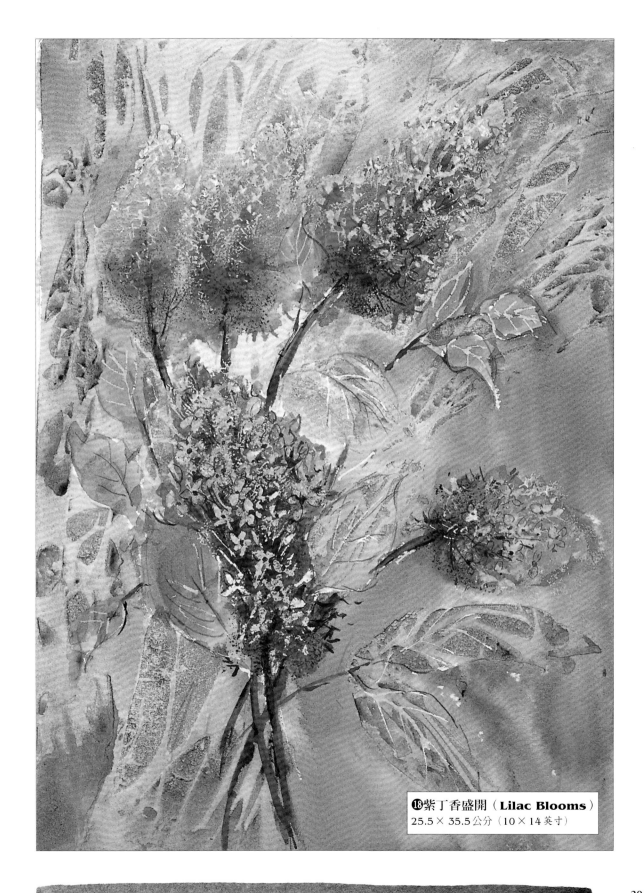

⓲紫丁香盛開（Lilac Blooms）
25.5 × 35.5公分（10 × 14 英寸）

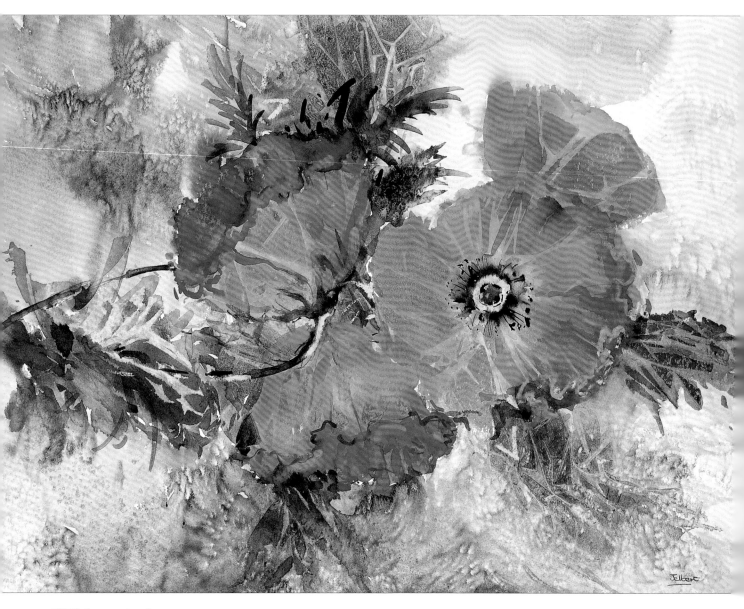

罌粟（Poppies）

51×38公分（20×15英寸）

罌粟應該是花卉主題中最受歡迎的一種，但我在此用保鮮膜製造出完全不同的詮釋。試驗各式壓克力畫技巧的努力絕對值得，因為效果往往超乎想像。

百合花（Lilies）

25.5×35.5公分（10×14英寸）

用保鮮膜鋪在未乾的顏料上可以製造驚人的效果，無論是運用在花朵或背景。我在此用條狀和塊狀的保鮮膜，製造出花瓣和葉片抽象的紋路。一開始作畫時，先將留白膠上到花蕊和花莖的細微部分。記住，即使完成畫作，你也可以在表面上塗顏料改變紋路。

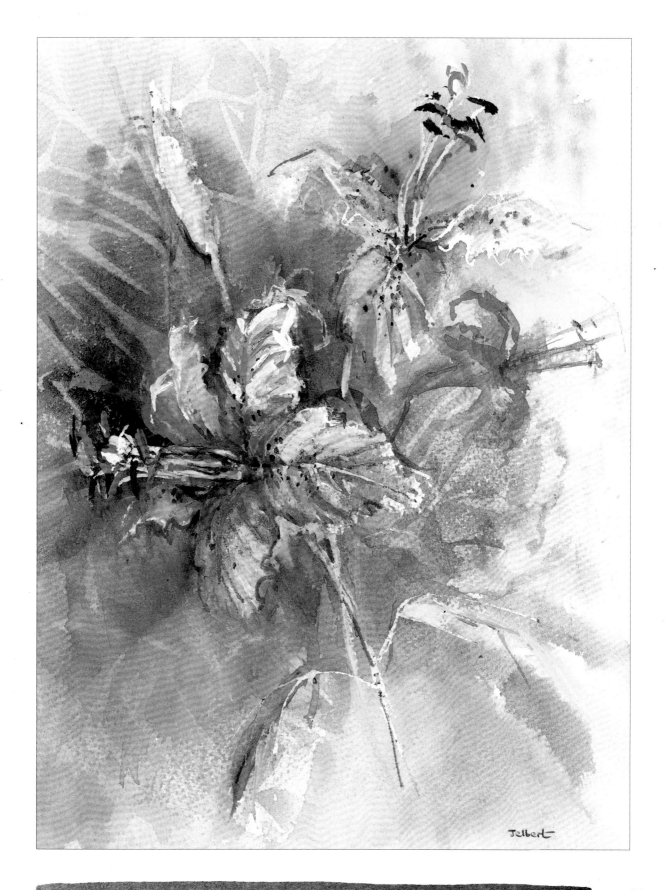

顏色

螢光粉紅色（Fluorescent pink）、酞青色（phthalo blue）、深橄欖綠色（dark olive green）、岱赭色（burnt sienna）、天藍色（cerulean blue）、淺橄欖綠色（light olive green）、鈦白色（titanium white）、淺青紫色（light blue vilet）、鎘黃色（cadmium yellow）、中灰色（neutral grey）、二氧化紫（dioxazine purple）、鎘橙色（cadmium orange）

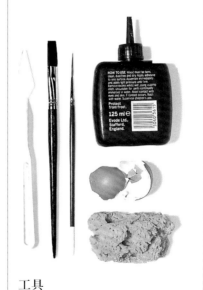

工具

調色刀、8號平頭畫筆、線筆、PVA膠、蛋殼、海綿

康瓦爾灌木群

　　我喜歡組合景色，而且經常把多變的草圖和照片創造成有趣的構圖。你不用照實畫出眼前的景色，例如自己在一道牆上加一扇門，或把花叢當成構圖重點等等，你甚至可以改變色調來轉換季節。

　　這幅示範構圖由幾張相片和底下的草圖結合而成，將前景的柔和色調和背景寧靜色調形成對比。我這次用38×28公分（15×11英寸），300克（140磅）的冷壓紙。

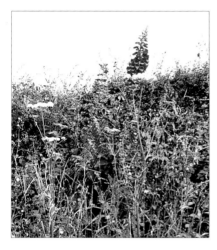

這兩張照片與我的原野草圖結合，使構圖更加豐富。

我發現從不同角度速寫多張草圖，是個很有用的方式，我標示出淺色物體的位置，及大略畫出陰影部分，這張草圖和第33頁的兩張草圖皆用原子筆畫的。

挪動一些物體或加入不同的素材到構圖裡，會讓人覺得很興奮。這三張草圖都在同一景點畫的，而且它們也都包括第一眼就吸引到我的石牆。但稍微移動位置，再加上附近的景色進來，就能從同一個位置畫出一系列的構圖。

❶當你滿意構圖後，就能將它畫到水彩畫紙上面。

❷把蛋殼打碎，就像在草圖製造岩石效果一樣，用PVA膠黏在畫紙。

❸用海綿將鎘橙色輕拍在整張紙
當底色，讓它風乾。

❹將天藍色和鈦白色混合，用平頭畫筆塗上天空部分，注意留些空
隙讓底下的鎘橙色微微透出。

❺將少許鎘橙色和天藍混合後，
畫出海洋的部分。

❻淺橄欖綠色和淺青紫色混色後，畫出左側山丘，讓底下部分的顏
色透出，再加入少許鈦白色，畫出遠方的山丘。

❼將淺橄欖綠色、鎘橙色和
鈦白色混合，用畫筆輕塗出
牆後方的草地以及右側前景
部分。

❽用天藍色和螢光粉紅色混合出的紫色，畫遠方暗的部分和前景的牆，稍微將顏色稀釋後，修飾出前景的紋理，再用相同的混色勾勒出前景牆壁的形狀。

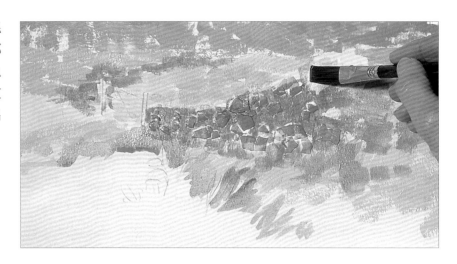

❾將酞青色和淺橄欖綠色混合成明亮的藍綠色，大略畫出牆上和前景的草叢，改變色調後修飾出整片形狀。

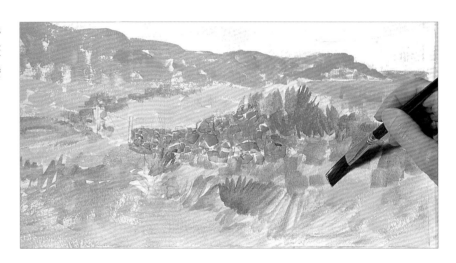

❿深綠色、岱赭色和酞青色混合後，開始畫出牆頂的草叢和蕨類。

⓫將濃稠的鈦白色、中灰色和少許天空藍色混合，用調色刀塗到牆上的蛋殼，再輕塗同樣顏色，畫出遠方牆壁。

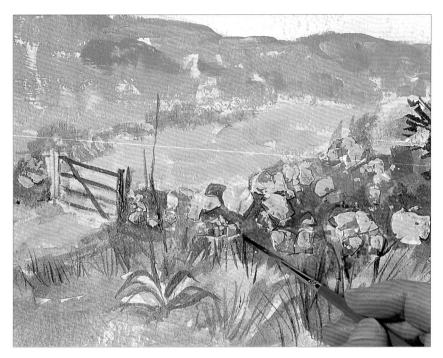

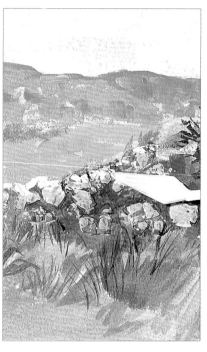

⓬用線筆將岱赭色和酞青色的調色塗出門的部分，再用深橄欖綠色和淺橄欖綠色混合的綠色，畫出野花和前景草地的結構。將二氧化紫和岱赭色混合，塗上牆上石塊間的縫細和其他陰影處，強調暗的部分。

⓭鈦白色、少許中灰色及鎘黃色混色後，用調色刀畫出牆頂的強光效果。

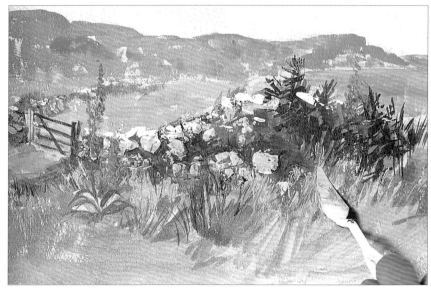

⓮將鎘橙色和螢光粉紅色混合，再加上少許鈦白色調色後，用調色刀的尖端勾勒出野花的花穗。

⓯鎘黃色和淺橄欖綠色混色後，用調色刀的邊緣畫出前景草地的樣子，再用調色刀的尖端刮掉部分顏色，讓它風乾。

❶❻將岱赭色和二氧化紫混合，噴灑些許的斑點在前景上面。

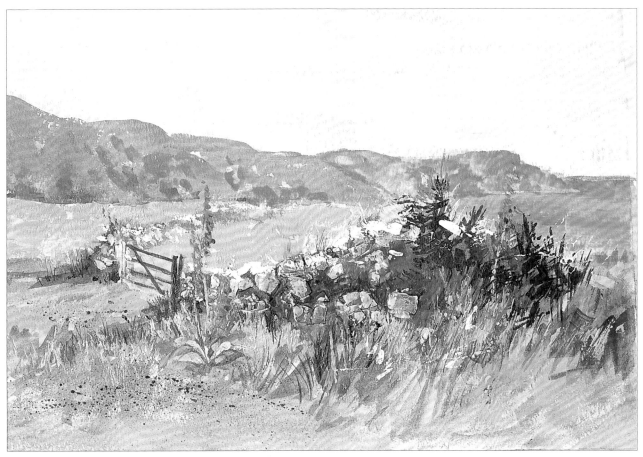

❶❼康瓦爾灌木群（**Cornish Hedgerow**）
36×26.5公分（14¼×10½英寸）

完成步驟❶❻後，我往後站審視這幅畫作，結果決定在山丘的部分上一層淡淡的淺紫青色，這樣一來，視覺上前景會往前，再隨意用同樣顏色畫到牆上。最後，我加深暗沉的部分，強調出整體的形狀，並在前景上些許的鎘橙色，增加溫暖色調。

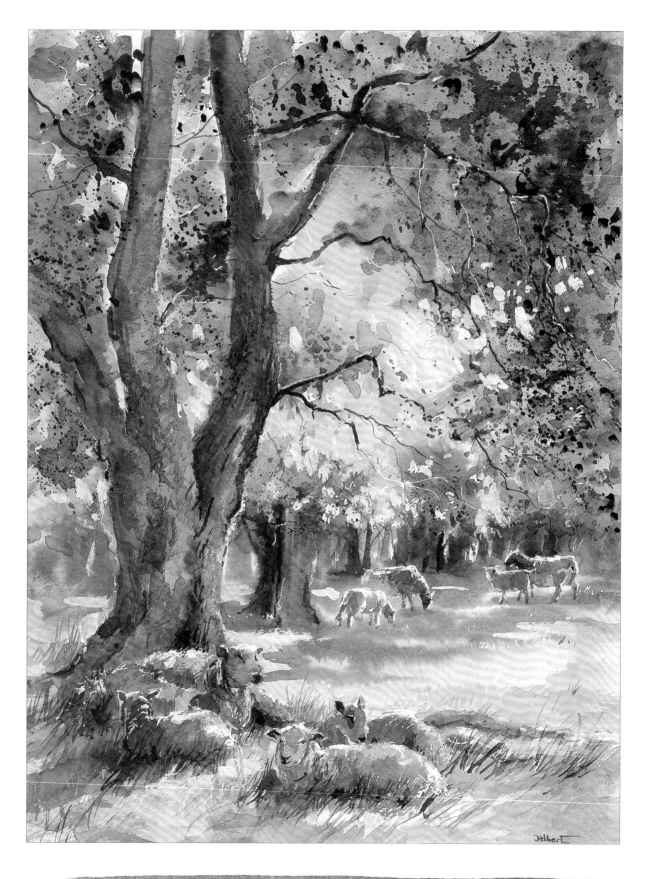

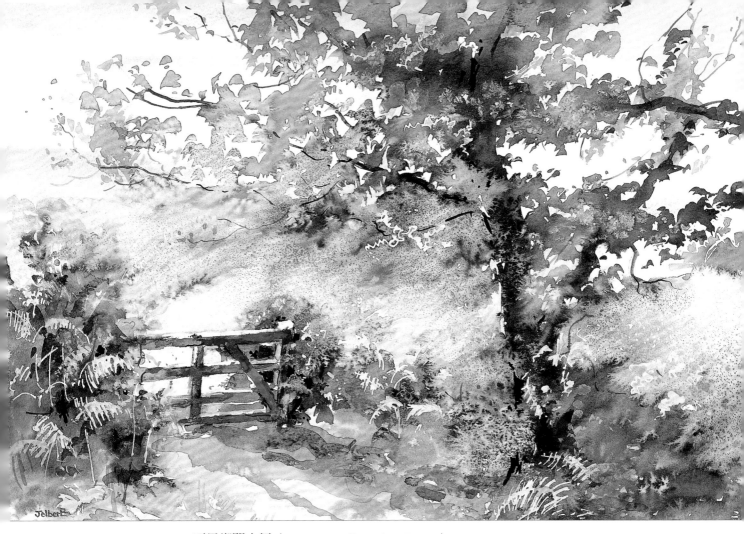

夏日鄉間小徑（**Summer Country Lane**）

40.5×30.5公分（16×12英寸）

這幅宜人的景色讓我有充分理由用到鹽，我先用留白膠製造強光效果，接著在背景塗上一系列的綠色，接著趁顏料未乾，將鹽灑到畫紙上，讓它們產生柔和霧狀的感覺。去除畫紙上的鹽後，我用深橄欖綠色將門和樹附近、陰暗的草叢勾勒出來，然後用黃色和綠色製造出陽光照射的感覺，互相形成對比。

秋日陽光下的羊群（**Sheep in Autumn Sunlight**）

40.5×51公分（16×20英寸）

這幅構圖中，陽光明亮的色調和一片片的樹蔭形成強烈的對比。樹蔭中，還能看到深紫青色的羊群。我用噴灑技法強調部分樹葉。

顏色

天藍色（Cerulean blue）、酞青色（phthalo blue）、土黃色（yellow ochre）、岱赭色（burnt sienna）、鈦白色（titanium white）、二氧化紫（dioxazine violet）

工具

鴨嘴筆，調色刀，8號平頭畫筆，線筆，PVA膠，留白膠，增厚劑

海景

我決定將海景畫設定成最後一幅示範作品，因為水和岩石提供了絕佳的質地、形狀、色調和顏色等等元素。這幅構圖包括了旋轉的海流、兇猛的海浪、浪花噴濺的岩石，讓我能將畫筆、調色刀、留白膠、增厚劑、PVA膠和壓克力顏料融合在同一幅畫裡。這幅示範圖用40.5×30.5公分（16×12英寸），300克（140磅）的冷壓紙。

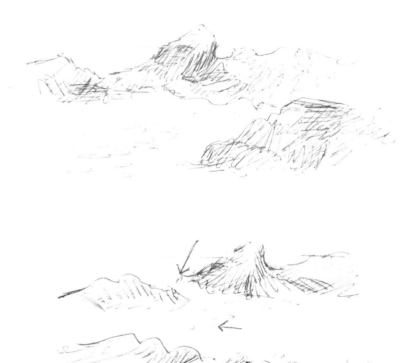

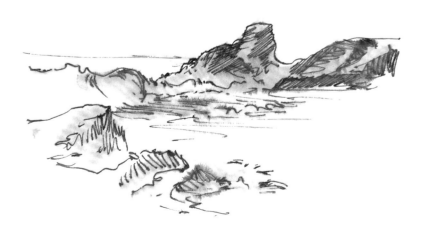

我畫了好幾張草圖，不斷移動物體，直到我找到滿意的構圖。我最後用鉛筆作註腳，註明紋理差別與我要運用的技法，並用水彩薄塗方式作速寫，當作我的參考。

❶將構圖的輪廓畫到畫紙上。

❷用調色刀快速將增厚劑厚塗在前景岩石部分，遠景則薄薄塗一層即可。

放大圖，步驟 ❷ 中，前景的增厚劑部分。

❸直接在前景海洋區的部分，用瓶裝PVA膠的噴嘴擠出螺旋狀的膠水。

❹用調色刀尖端將膠水的形狀稍
作修飾，讓它風乾。

❺用鴨嘴筆將留白膠塗在破浪的前端，並延伸到遠處岩石頂端。

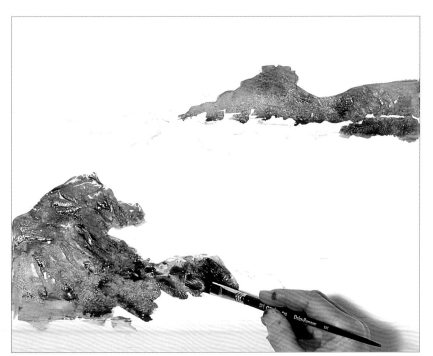

❻將岱赭色和少許二氧化紫混合，畫出遠處和前景的岩石，並加上些許
酞青色再次塗到前景。大膽隨意畫出輪廓和形狀，留出部分空白。

❼用手指柔和岩石與水接觸到的
線條，讓它稍微風乾。

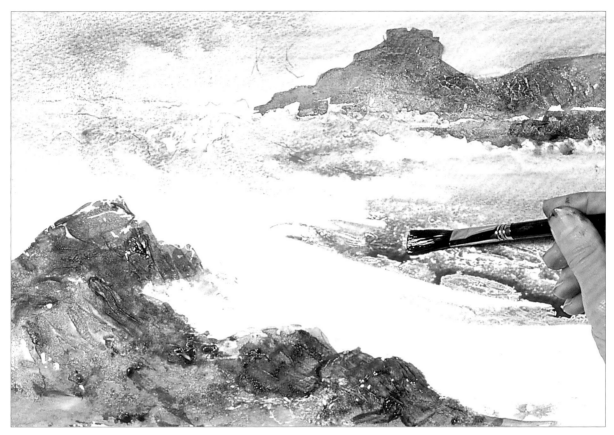

❽趁岩石部分未乾，將留白部分沾濕，接著用天藍色和少許岱赭色混合，塗在天空部分，再
將酞青色、少許天藍色和岱赭色混合，畫出海洋部分。

❾將兩種藍色色調畫出天空和海
洋的形狀和輪廓，再噴灑鈦白色
（見第37頁），製造出海浪衝擊
遠方陸地的感覺。

❿將同樣的混色用噴灑技法
噴到前景岩石上。

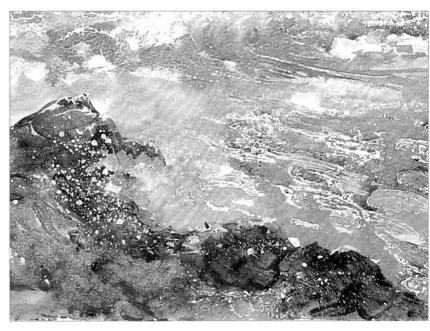

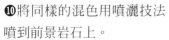

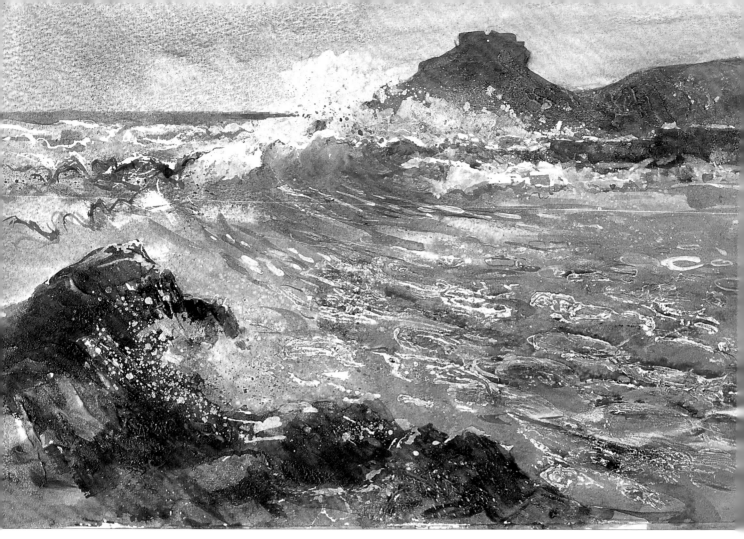

⓫完成的圖畫

36×26公分（14½×10¼英寸）

我將留白膠除去，並用線筆加強暗色調，表現形狀和輪廓。接著用深藍調色在畫中央強調出大浪，並在破浪上噴灑少許深色，和白色浪花形成對比。最後，在留白膠去除的地方上一層淡淡的土黃色，柔和整個色調。

放大圖，前景用增厚劑的效果。

放大圖，前景用PVA膠的效果。

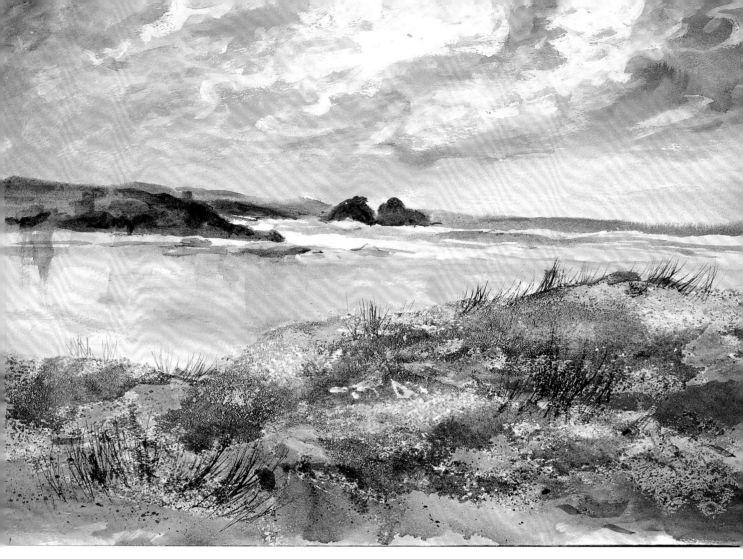

低潮（Low Tide）
46×33公分（18×13英寸）

前景的粗質沙地用砂質增厚劑製造出效果，整幅圖也用杏仁色上一層淡淡的底色。
這幅畫融合了調色刀的厚塗技法和畫筆的薄塗畫法。

競舟（**The Boat Race**）

51×40.5公分（20×16英寸）

這幅構圖運用比例、紋理和細微變化，傳遞生動的空間感和距離感。前景的草地十分廣闊，沙地也製作出粗糙的質地，中距的人物相對微小，再加上不強調細節，讓觀畫者感覺整體的比例感。遠處則用不同角度的簡單三角形表示船隻，與海岸線形成對比。

一開始，我先用碎布在畫紙上一層橙色當底色。將壓克力顏料當成油畫顏料般畫上天空，接著用濕中濕技法創造柔和遠處的沙地。前景則用調色刀將濃稠的顏料畫到沙丘部分，增加明亮度和色澤。

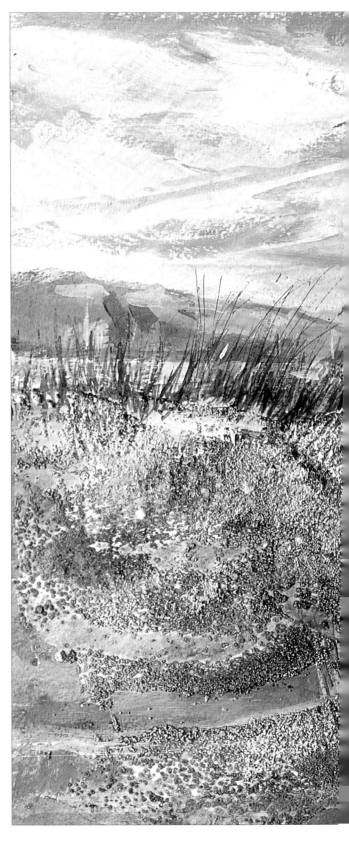

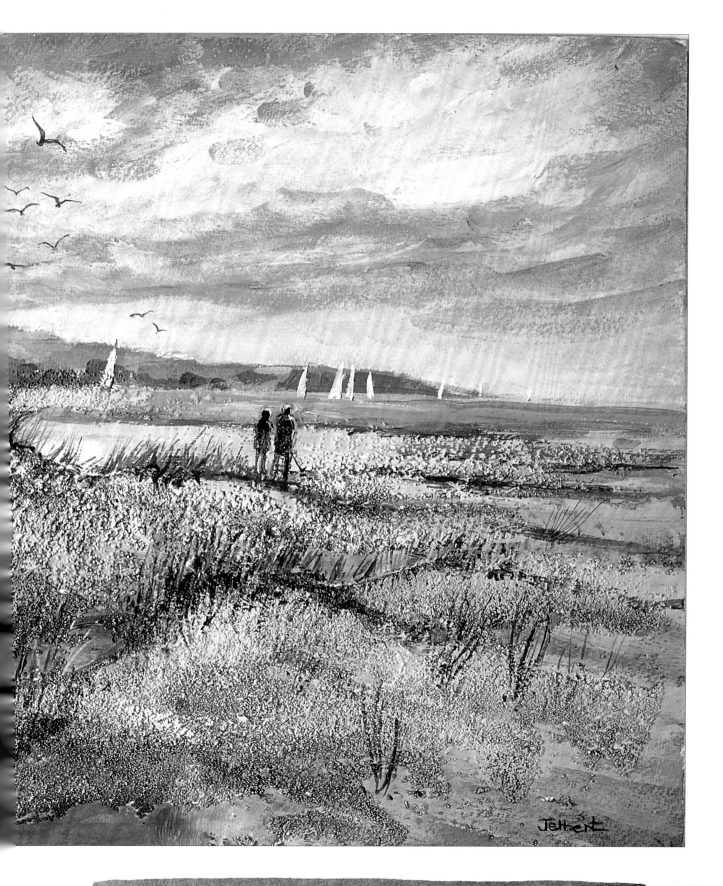

索引

想畫就畫 —— 創新壓克力畫
Creative Acrylic Techniques

作者：溫蒂・吉爾博特（Wendy Jelbert）
譯者：呂孟娟

發 行 人：張水江
社　　長：蕭豔秋
總 編 輯：胡芳芳
副總編輯：黃穎凡
副 主 編：林淑鈴
封面設計：左耳
行銷業務部總監：蔡美倫
出版：日月文化出版股份有限公司
製作：唐莊文化事業有限公司
地址：台北市信義路三段151號9樓
電話：(02)2708-5509　傳眞：(02)2708-6157
E-mail：service@heliopolis.com.tw
郵撥帳號：19716071 日月文化出版股份有限公司
法律顧問：孫隆賢
財務顧問：蕭聰傑

總經銷：時報文化出版企業股份有限公司
電話：(02)23086222
傳眞：(02)23216991
排版：普林特斯資訊有限公司
印刷：微印印刷事業股份有限公司
初版：2005年8月
定價：250元
ISBN：986-81165-5-4

Creative Acrylic Techniques by Wendy Jelbert
Text copyright © Wendy Jelbert 2002
Photographs by Search Press Studios
Photographs and design copyright © Search Press Ltd.
2002, except those on pages 1,2,5,7,15,30,38,39 and 43
which are © Wendy Jelbert
Design copyright © Search Press Ltd. 2002
Copyright license arranged with Andrew Nurnberg
Associates International Limited
Complex Chinese edition copyright ©
2005 HELIOPOLIS CULTURE GROUP/ Clio CULTURE CO.,
LTD
All rights reserved.

藝術遊 — 想畫就畫系列

清晰圖文逐步示範
英國藝術出版領導品牌Search Press，為入門者打造的最佳正統繪畫學習書

藝術遊　01 定價：250元　特價：168元

想畫就畫—基礎繪畫技法
Basic Drawing Techniques

作者：理查‧伯克斯（Richard Box）
譯者：鍾傑哲

簡介：只要我們了解繪畫方法，並喜愛體會出的方法，就能孕育出成果。本書從探究各種用具、檢視色調和色彩的特性等等方式，讓讀者將繪畫看得更加清晰和透澈。

出版日期：2005年6月

藝術遊　02 定價：250元

想畫就畫—水彩畫
Painting with Watercolours

作者：威廉‧牛頓（William Newton）
譯者：卓�

簡介：本書運用層次分明的畫風、簡易的題材選擇、清晰的畫法解說，讓讀者輕鬆抓住水彩畫的訣竅。書中的範例均為透明水彩畫，更有助於讀者了解畫水彩畫的精髓。

出版日期：2005年6月

日月文化集團
HELIOPOLIS
CULTURE GROUP

親愛的讀者您好：

感謝您購買唐莊文化的書籍。為提供完整服務和快速資訊，請詳細填寫下列資料，傳真至02-27086157，或免貼郵票寄回，我們將不定期提供您新書資訊，及最新優惠訊息。

劃撥帳號：19716071
戶名：日月文化出版股份有限公司
讀者服務電話：02-27085590
讀者服務傳真：02-27086157
客服信箱：service@heliopolis.com.tw

大好書屋　寶鼎出版　唐莊文化　山岳文化

*1. 讀友姓名：_____

*2.您的性別：□男　□女　　*3.生日：_____年_____月_____日

*4. 聯絡地址：_____

*5. 電子郵件信箱：_____

（以上欄位請務必填寫，資料僅供內部使用，保證絕不做其他用途，請放心！）

6. 您的職業：□製造　□金融　□軍公教　□服務　□資訊　□傳播　□學生
　　　　　　□自由業　□其它

7. 您購買的書名：_____

8. 出版社：□大好　□寶鼎　□唐莊　□山岳

9. 您從哪裡得知本書消息？　□書店　□網路　□報紙　□雜誌　□廣播
　　　　　　　　　　　　　□電視　□他人推薦　□其他

10. 您通常以何種方式購書？□書店　□網路　□傳真訂購　□郵購劃撥　□其它

11. 您希望我們為您出版哪類書籍？□文學　□科普　□財經　□行銷　□管理
　　　　　　□心理　□健康　□傳記　□小說　□休閒　□旅遊　□童書　□家庭　□其它

12. 您對本書的評價（請填寫代號 1.非常滿意 2.滿意 3.普通 4.不滿意 5.非常不滿意）
　　　書名____內容____封面設計____版面編排____文／譯筆____

13. 給我們的建議

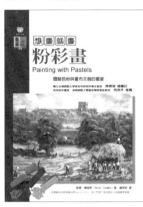

有聯書報企業有限公司
郵政劃撥
22066030
www.booksworld.com.tw
TEL:(04)22352113
FAX:(04)22384521
發貨章
台中市北區德化街30號1樓

廣告回函
台灣北區郵政管理局登記證
北台字第000370號
免貼郵票

日月文化集團
HELIOPOLIS
CULTURE GROUP

讀者服務部　收

106　台北市信義路三段151號9樓